經典碑帖放大本

趙孟頫書杜甫詩

孫寶文 編

上海人民美術出版社

山起烟霞树怅怅江底江山起烟霞闹

枫树怅怅江底

不合生

君掃却赤縣圖乘輿遺畫滄洲趣畫師

亦無

數好

手不

可遇

岂但

祁

無

岳

與

鄭

虔

筆

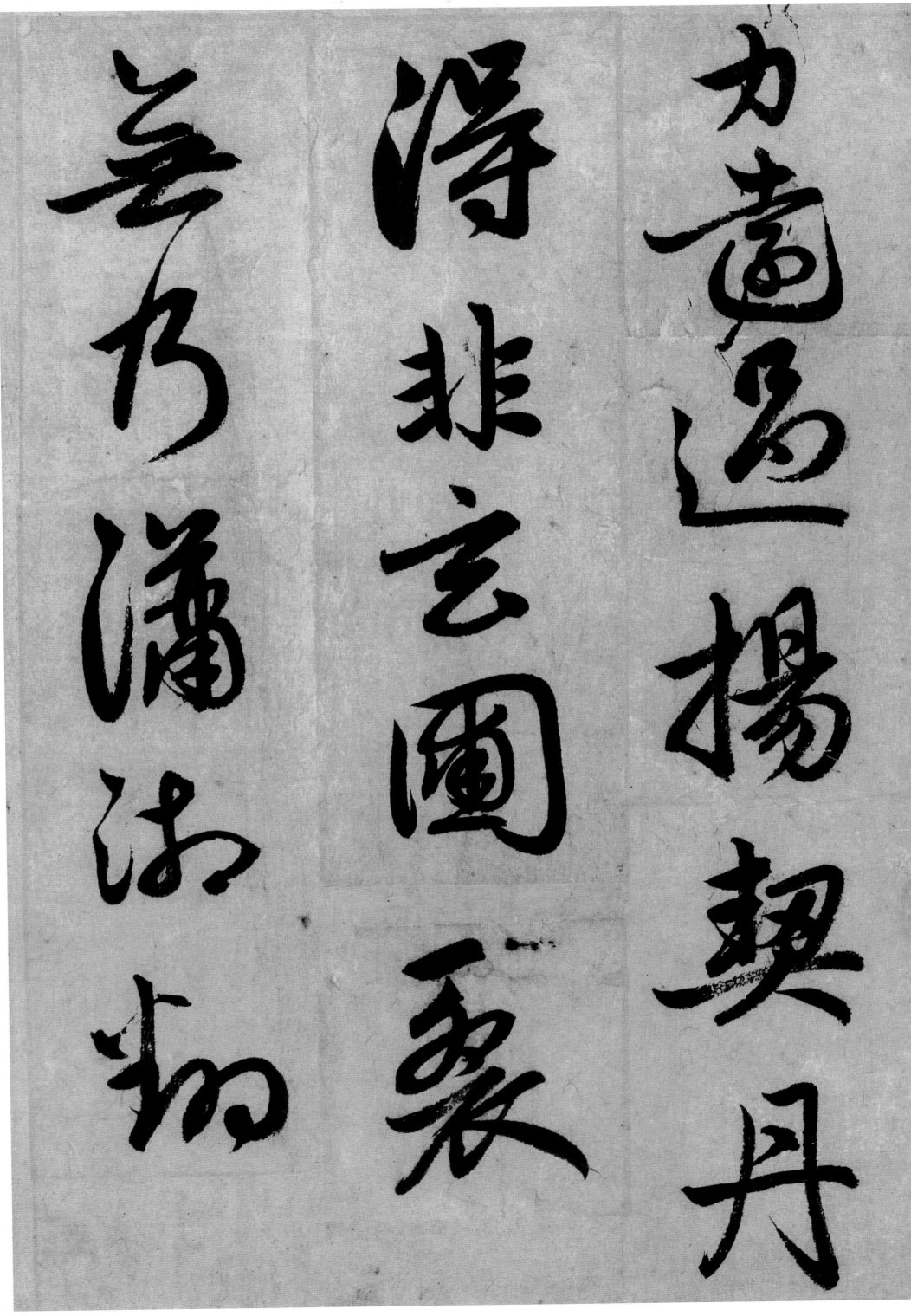

恍然坐我天姥下耳邊已似聞清猿反思

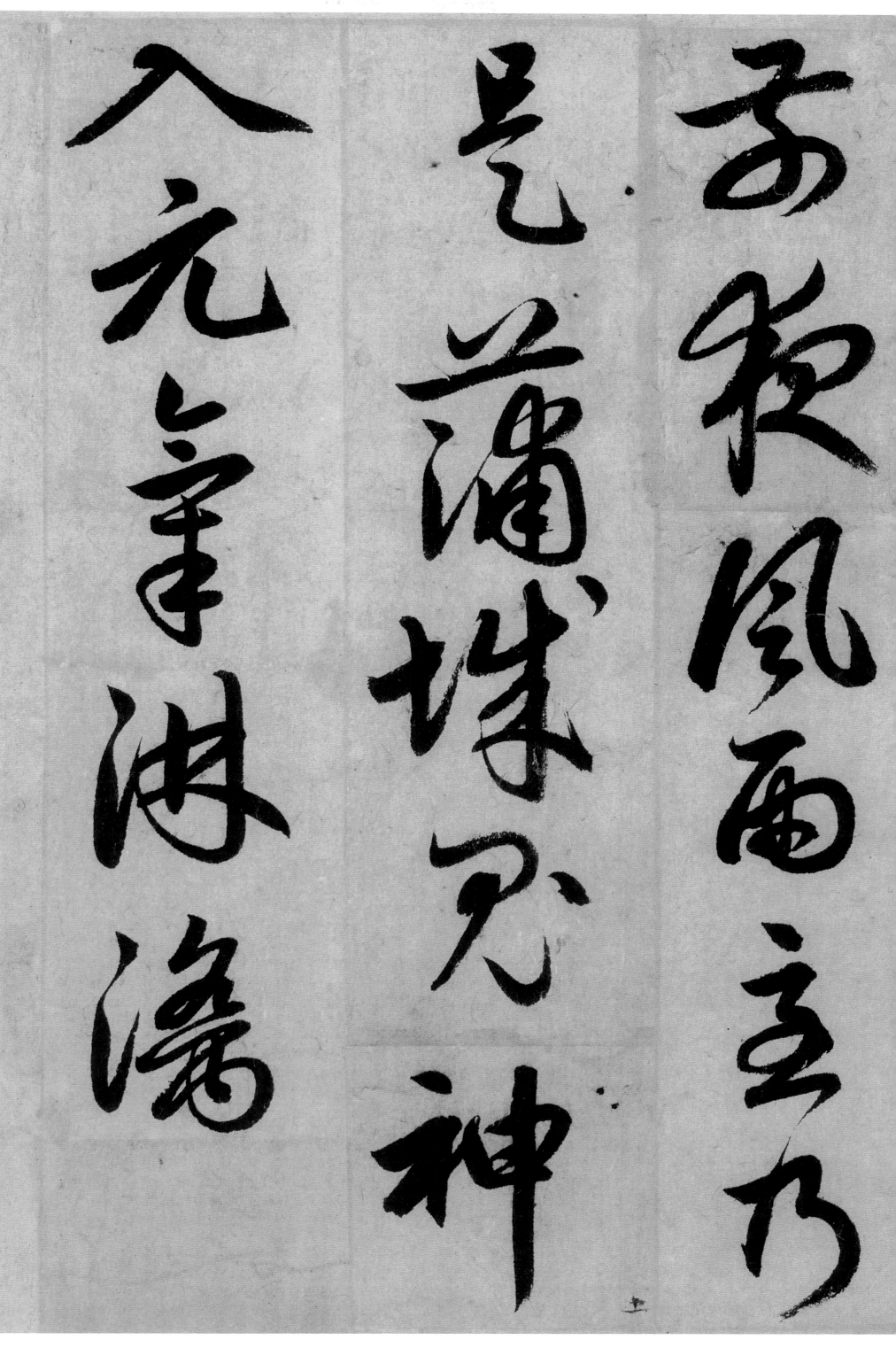

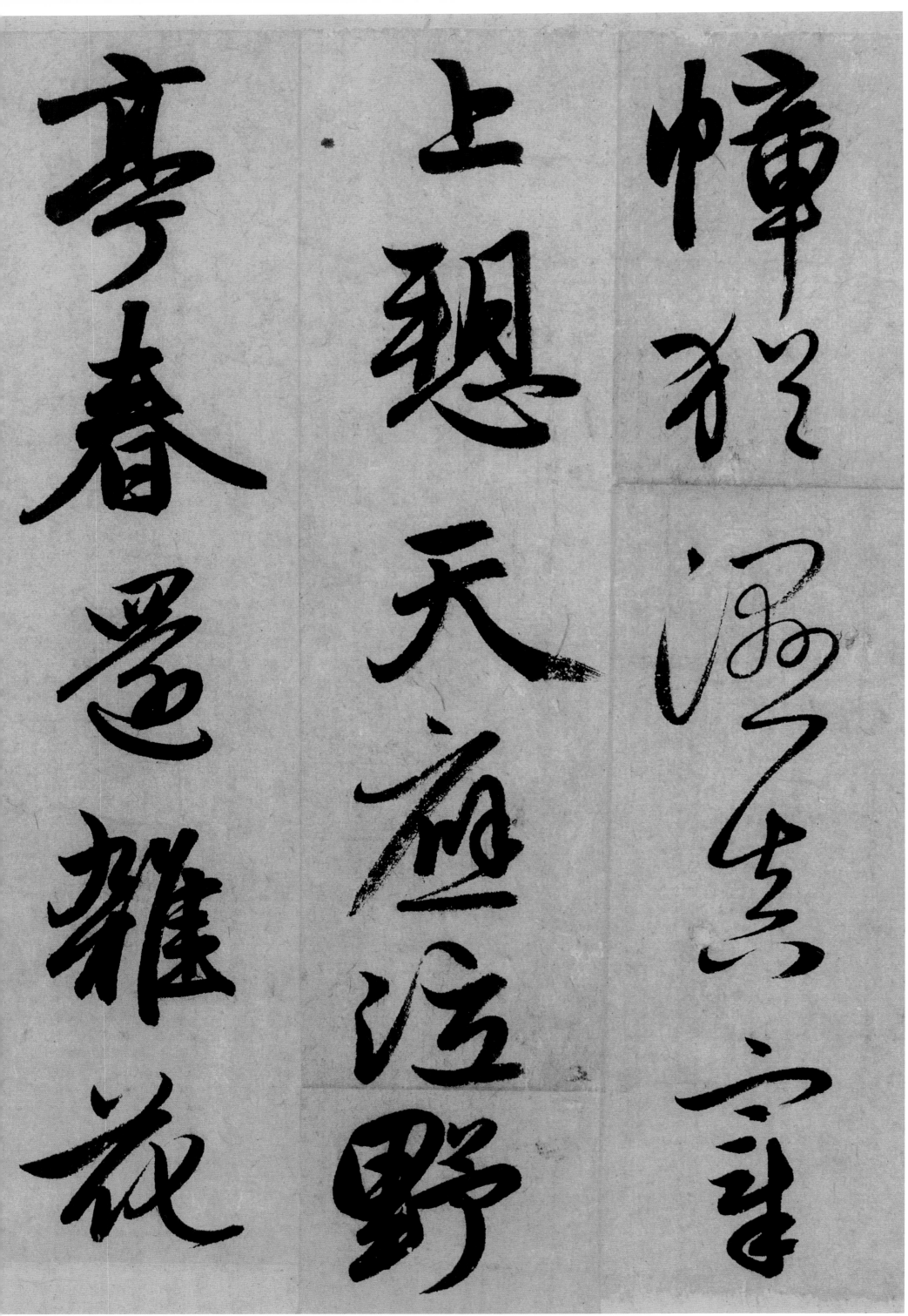

幢猶濕真宰上訴天應泣野亭春還雜花

滄煙岩暝踏孤

舟立滄浪水

漁青冥閬歘

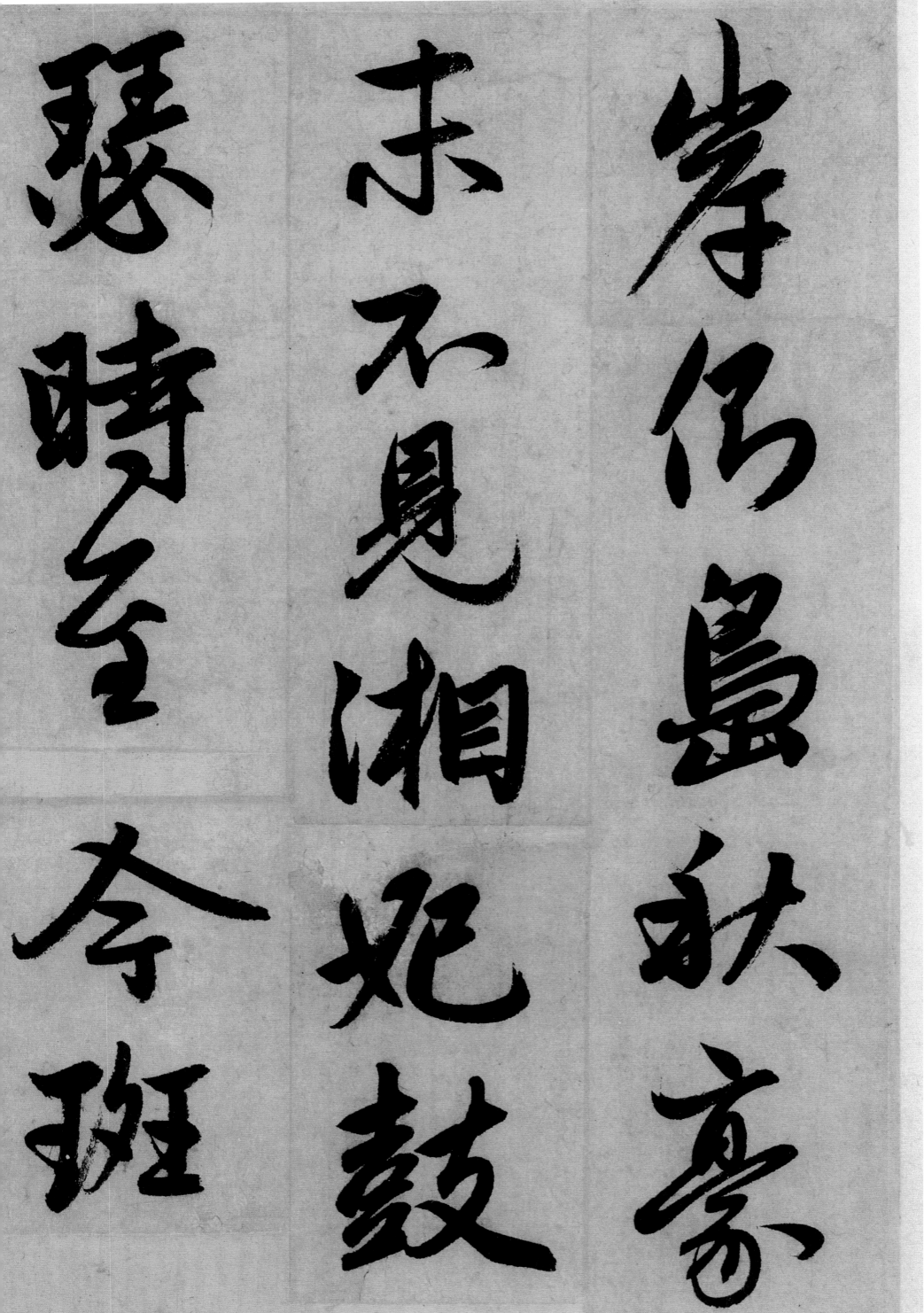

岸側鳥鳧秋豪末不見湘妃鼓瑟時至今斑

竹臨江活劉侯天機精愛畫入骨髓自

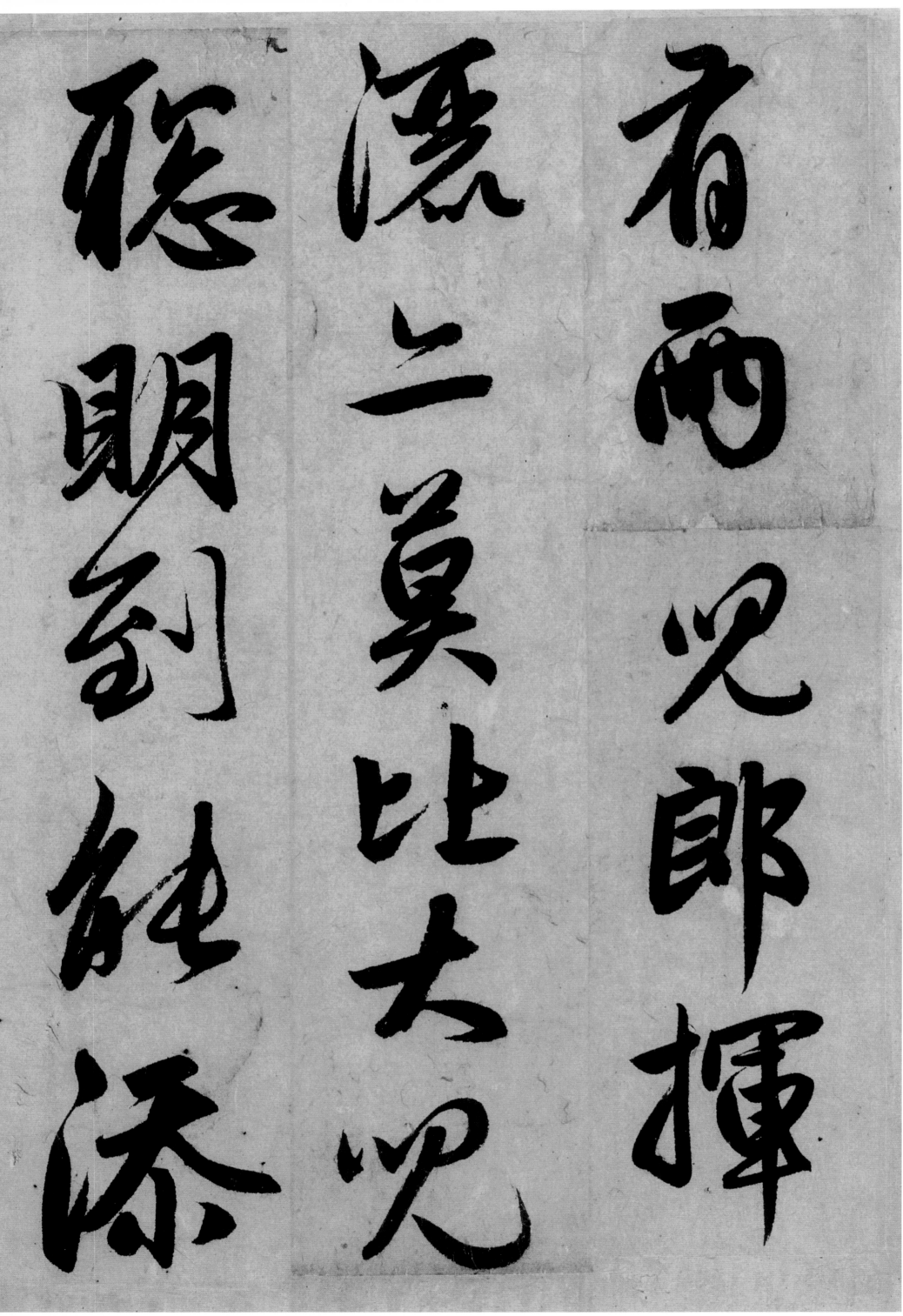

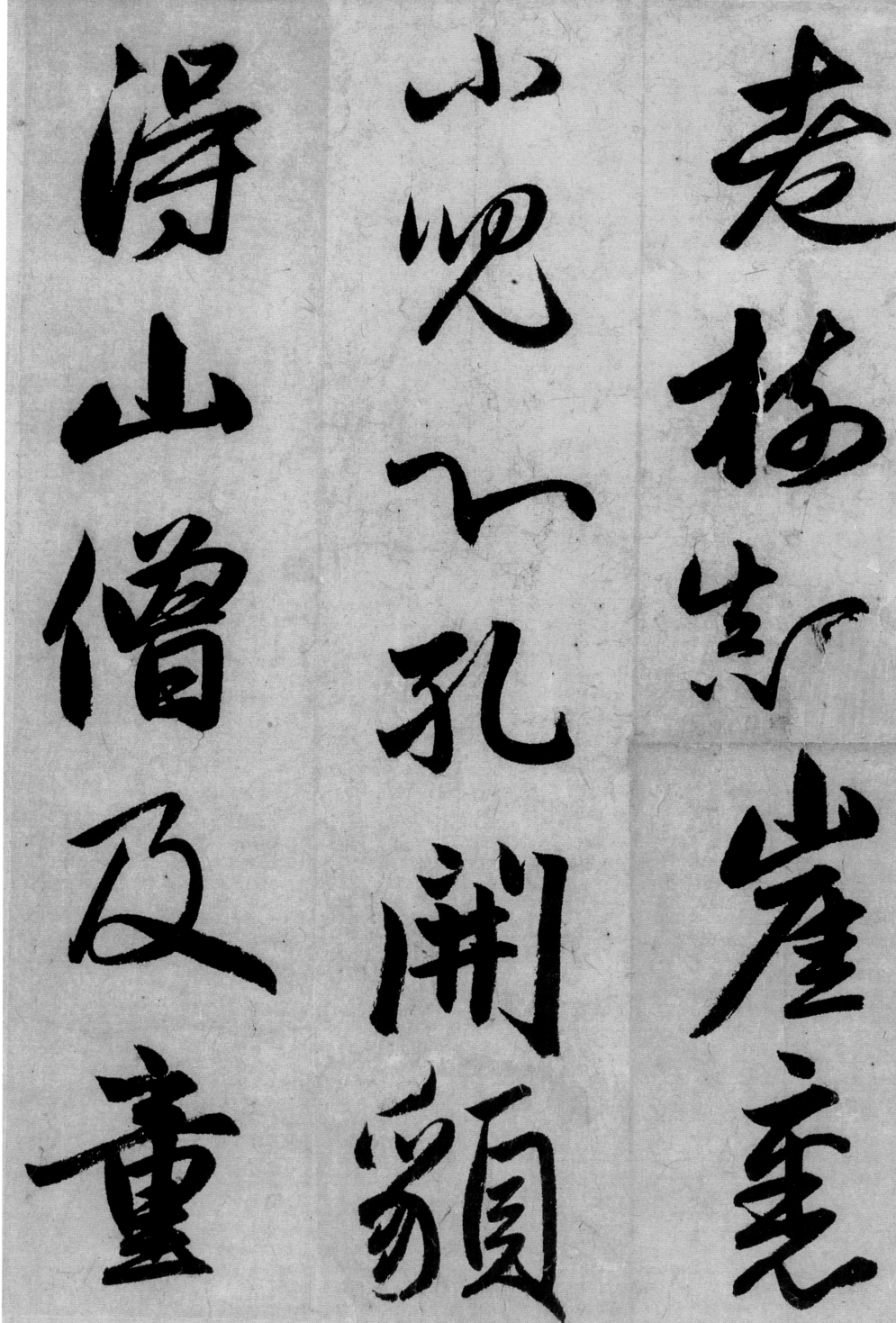

老樹巔崖裏小兒心孔開貌得山僧及童

子若耶溪雲門寺吾獨胡爲在泥滓青鞋

莊泥濘青鞋

寺吾獨胡爲

子若耶溪雲門

14

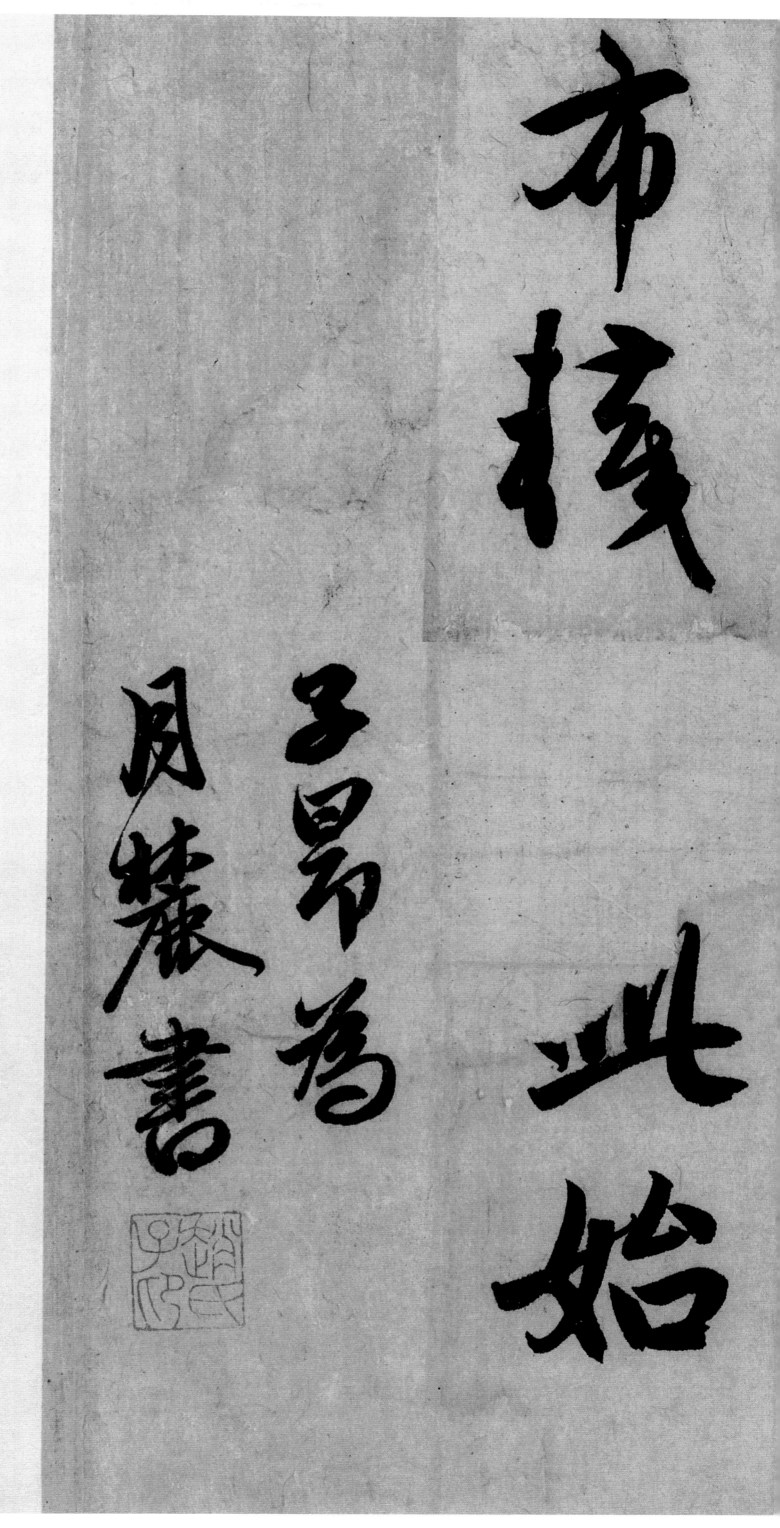

布襪（從）此始　子昂爲月麓書

不合生

楓樹愁盧江

山起煙霧開

只揚邦赤羽

兩京興步畫

滄洲趣畫師

之無乃好手不

可遇造但祁

岳與鄭霞筆

力畫遍揚契丹

浮非玄圖裏

無乃潘法物

怡然坐我天姥
山耳邊飞似
闻清猿及旦
蒼顏风雨立乃
覺蒲珠尤神
余元章湖海

幢狂渊空宇
上憩天庭涩野
亭春還雜巘
盡煙安嗟踏孫
舟立治浪水
溪青冥間欸

岸傍蠹秋豪
求不見湘妃鼓
瑟時至今斑
竹晻江活劉
頗天機特愛
畫入骨髓自

右兩兒郎揮
灑二莫比大
聰明到能添
老枒出崖箕
小兒心孔開頷
滑山僧及畫

子若邪溪雲門
寺吾獨胡為
在泥滓青青鞋
布襪此始
子昂為
貝麓書